中国最美

第五辑

古代装饰艺术

玉器 & 青铜

田少鹏
田威 著

长江出版传媒

湖北美术出版社

目录
CONTENTS

古代装饰艺术

　　当下，人们通常将装饰艺术中的"装饰"一词理解为装潢，而装潢在人们的心中是指装修。稍深入一些的理解，是将装饰艺术与室内陈设设计等同。如此理解大概没错，但不全面。应该说，装饰艺术与人们的生活息息相关，包罗了人类生活的方方面面。装饰艺术研究一直是一个较热门的课题，特别是在中国古代装饰领域，前辈多有耕耘，成果斐然。今天，我们再次涉足这一领域，希望能借前辈肩膀之承托，看得更远、更广。

一、装饰艺术的概念

"装饰"一词,《辞海》解释为"修饰;打扮。《后汉书·梁鸿传》:'女(孟光)求作布衣麻屦、织作筐缉绩之具。及嫁,始以装饰入门。'"[1] 战国时期宋玉《登徒子好色赋》中"此郊之姝,华色含光,体美容冶,不待饰装",只是调换了二字的顺序,但意思没变。上述两处文献中"装饰"和"饰装"是作为动词使用,而今天"装饰"一词既是动词,也是名词。作为名词,它包括了纹样、图案、工艺美术、商业美术、设计、壁画以及建筑等领域。1959 年《装饰》第 5、6 期连载了张光宇的《装饰诸问题》一文,张先生将他所涉猎的漫画、商业美术、插图、舞台设计、封面设计等门类基本囊括在"装饰"一词之中,也用"装饰"来界定自己的创作风格。1957 年 5 月 15日,他在笔记中写下一段关于装饰问题的提纲:"装饰与装饰艺术——装饰之美 装饰篇 装饰研究。"[2] 虽是只言片语,但在张光宇心中"装饰"与"装饰艺术"应该有所不同。不同在哪,未见先生详论。

汉语"装饰艺术"一词,应该与英语 decoration art 有关。decoration是指装饰品以及装饰过程。被装饰的物件或器具作为主体,其观赏性大于功能性。同时,美化主体需合乎其功利要求。有学者认为,装饰艺术和美术在文艺复兴时期就出现明显差别。文艺复兴促使"美术"从"艺术"中分离出来,形成大小美术之别,其中小美术是指装饰艺术。但是,欧洲中世纪出现的羊皮书(图1),其装帧风格普遍具有装饰性。此外,中世纪欧洲的祭坛画(图2)具有一种规范化的形式感。李泽厚认为,中国彩陶纹样在重复仿制的过程中,逐渐变成规范化的一般形式美。[3] 李先生的观点启示我们,中世纪欧洲的宗教绘画艺术的规范化的形式感和装饰意味,是一个值得研究的问题。

真正让欧洲乃至世界认识和熟悉装饰艺术,是源于 20 世纪 20 年代巴

[1]《辞海》(第六版缩印本),2010 年,第 2531 页。
[2] 唐薇、黄大刚:《张光宇艺术研究(上编):追寻张光宇》,生活·读书·新知三联书店,2015 年,第 393 页。
[3] 李泽厚:《美的历程》,生活·读书·新知三联书店,2009 年,第 28 页。

图 1 羊皮书

图 2 王座上的圣母子

黎的一场重要的设计运动——装饰艺术运动（Art Deco[①]）（图 3）。王受之认为装饰艺术运动不是一种单纯的设计风格，它包括的范围广泛，有爵士图案、流线型设计样式、化妆品包装，甚至洛克菲勒中心的建筑群。装饰艺术运动更影响了纯艺术、装饰艺术、时装、电影、摄影、平面设计、交通工具和工业产品设计，成为一种几乎无处不在的现代风格。同时，装饰艺术不回避机械形式，不拒绝钢铁、玻璃等新材料。[②] 由此，涉及工艺、技术、材料进行的艺术创造几乎均与装饰艺术相关。

20 世纪 20 年代的上海是可以与巴黎、伦敦比肩的城市，自然成为装饰艺术运动的东方重镇。身处其中的张光宇先生自然而然地浸润其中，他这一时期的作品（图 4）明显带有装饰艺术运动的风格，他对于装饰艺术也有着自己的见解。张先生曾言："并不是装饰艺术是另外一种艺术，包括所有的艺术领域必须要有丰富的内容，通过高度的装饰技巧，而能传达给群众得到艺术的感动。"[③]

从张先生的认知出发，装饰艺术与其他门类艺术不同，需要依附一个被装饰的主体，其装饰的艺术性和观赏性是客体，客体必须服务于主体，这样才能称为"装饰艺术"。因此，装饰艺术具

① Art Deco：装饰派艺术。《牛津高阶英汉双解词典》，商务印书馆，2014 年，第 96 页。
② 王受之：《世界现代设计史》，中国青年出版社，2015 年，第 114—115 页。
③ 唐薇、黄大刚：《张光宇艺术研究（上编）：追寻张光宇》，生活·读书·新知三联书店，2015 年，第 392 页。

有主体和客体的双重性。一方面，客体
从属于主体，装饰依附于器型存在；另
一方面，客体又可从主体中独立而出，
展现独立的审美价值。如画像石、画像
砖，既属于墓室建筑的构建，又形成各
自独立的图像画面而被视为单独的艺术
作品。在部分装饰艺术中，审美意味超
脱了主体性能，在使用价值外同时具备
纯欣赏性的价值。由此，产生了装饰绘
画和装饰雕塑。此外，表现一定题材内
容的装饰，也可看作是脱离主体的独立
的客体艺术，如装饰画。庞薰琹先生认
为："装饰纹样是用来装饰器物的，装
饰画同样是用来装饰器物的，不过装饰
画在作为装饰之外，表现一定的题材内
容。"[1]因此庞先生将部分古代装饰遗
存称为"装饰画"。

中国古代装饰艺术是指中国古代各
个历史时期出现的依附于某种主体形态
而创造、产生的图形、图像。这些图形、
图像得到合乎主体形态功利要求的"美
化"，即运用了张光宇先生所言"高度
的装饰技巧"。主体形态与图形、图像
的合体视为"装饰艺术"；脱离了主体
形态的无题材内容的图形、图像可视为
"装饰纹样"；脱离了主体形态的有题
材内容的图形、图像可视为"装饰画"。
独立的装饰纹样和装饰画均属于装饰艺
术范畴。中国古代装饰艺术囊括了从史
前时期到清代这段历史时期出现的所有
纹样、器物器型、建筑、雕塑、壁画以

图 3　装饰艺术运动时期的海报
设计

图 4　张光宇作品

①庞薰琹：《中国历代装饰画研究》，上海人民美术出版社，1982 年，第 124 页。

及部分绘画作品（图5—图10）。^①

综上所述，基本能厘清何为中国古代装饰艺术，勾勒出中国古代装饰艺术所包括的内容和涵盖的范围。

对于古代装饰艺术的研究，既要探究其形式、色彩、特征、风格，又要考察其时代、社会、政治、经济、文化背景。同时，对于不同历史时期的人的了解，可以帮助我们感知和理解创造者的内心世界，亦可从使用者的视角见出当时人对于这些纹样、器物的态度，从而促使我们对于不同历史时期的装饰艺术有一个多维而丰富的认知和理解。

中国古代装饰艺术作品浩如烟海，显然无法一一探究。本丛书将中国古代装饰艺术分为四个大类进行研究：一、岩画与彩陶，它们是人类早期的艺术成就，更是人类文明的曙光；二、青铜与玉器，它们从国之重器走向实用之器和赏玩之具，器型与纹饰的变化展现的不仅是艺术风格的变迁，更记录了人类社会的发展进程；三、漆器与织绣，它们从楚人神秘诡谲的艺术创造中走出，奔向一个幻化而浪漫的世界，最终将浪漫主义定格在中华大地的

图5 漆器凤纹

图6 王子午鼎

①庞薰琹将宋人画在绢帛上的小品画，敦煌壁画、永乐宫壁画、明清时期的壁画，明版书籍插图，均纳入中国古代装饰画的范畴之中。见庞薰琹：《中国历代装饰画研究》，上海人民美术出版社，1982年。

图 7 汉阙

图 8 敦煌壁画

图 9 南朝麒麟镇墓兽

图 10 张深之本《西厢记》插图中的屏风

艺术谱系之中；四、瓦当与汉画，它们展现的纹样之精美和技艺之精湛并存，更连接着我们对秦汉恢弘建筑的想象。这四个部分，是中国古代装饰艺术形成的重要阶段，对后世影响深远。

　　当然，尽管这样的划分基本囊括了中国古代装饰艺术的特色，但难免有所缺失。首先是陶瓷。中国古代陶瓷器属于中国古代装饰艺术的一个巅峰。从史前陶器的出现到辉煌的彩陶，陶器艺术不断走向巅峰。到魏晋南北朝时期，陶器实现了从"陶"到"瓷"的华丽转身。从此，"陶"与"瓷"并行华夏，共同创造出举世瞩目的陶瓷文明。宋、元、明、清成为迄今依然光芒万丈的瓷器时代。中国古代陶瓷艺术历史绵长、成就斐然，需要另著一部鸿篇巨制，才能完整描述其在中国古代艺术中的地位与价值。其次是壁画。庞薰琹先生将敦煌壁画、永乐宫壁画以及明清壁画均纳入中国古代装饰画之中。中国古代壁画普遍具有比较浓厚的装饰意味，将其视作中国古代装饰艺术的一个门类目前基本没有异议。如果是展开相关的研究工作，中国古代壁画更适合从绘画视角切入。更重要的是，庞先生已经论述，我们再专门论述，

已然很难超越。此外，各个历史时期普通民众使用的生活器物，有着完善的体系，也可以从装饰艺术的角度去进行研究。同时，中华民族是一个大家庭，各少数民族创造的装饰艺术作品亦是灿若星辰。两者都因太过浩繁，故未整体纳入。但是在相关内容的论述中，对各民族民间的器物的器型、纹样，以及上述提到的陶瓷、壁画等内容均有涉及。这不失为一种两全之策。

二、中国古代装饰艺术的特征

中国古代装饰艺术的纹样受器型制约，又依附于器型而产生。装饰纹样是时代与观念的形态表达，普遍呈现出浓厚的装饰意味，在具体形式上表现为高度的概括性、高度的程式化以及高度的唯美性三种形式美的特征。这也是中国古代装饰艺术给人的总体印象。同时，华夏文明绵延五千年，不同历史时期的不同社会风貌、经济基础以及人文背景对装饰艺术影响巨大，各个历史时期的装饰艺术又表现出不同的艺术风貌。因此，我们在此截取中国历史时段中具有代表性的时期，分别论述其装饰艺术的特色，以期能形象地把握中国古代装饰艺术的特征与风貌。

中国古代装饰艺术的发展，可约略分为史前时期、先秦时期、两汉时期、魏晋南北朝时期、唐宋时期、明清时期。上述六个时期的装饰艺术主要服务于社会上层，而下层民众使用的部分，学界普遍称之为民间装饰艺术，以示区别。此外，各少数民族创造的装饰艺术也属于这一范畴，因此，本文将民族民间装饰艺术单列为一个部分。

（一）史前时期的装饰艺术

史前时期以岩画艺术和彩陶艺术为代表。当下收集、整理和研究史前时期岩画的缘由有两点：

第一，史前人类遗留在岩石、崖壁上的图形、图像内容，较客观地记录了他们的生产生活、宗教信仰等个体和群体的活动。这些图形、图像成为史前学者了解和研究人类社会形成之前早期人类群居活动的珍贵历史材料。

第二，中外遗存岩画以描摹细致的具象图像（图11）为主，大概反映出两个方面的问题：一方面，反映出他们对客观世界感到好奇，并努力将一切客观事物记录下来；另一方面，反映出他们与动植物存在着高度依存关系。他们精细描绘各种动物和狩猎场景，并非完全基于记录的目的，很大程度是基于原始宗教仪式和原始图腾崇拜，或许是这个缘故，岩画艺术充满了力量感，呈现出无比执着与真诚的画面。这正是当今艺术创作中应努力汲取的内容。

彩陶艺术诞生于新石器时代。陶器纹样产生于功能需求，为了方便抓

取而在器物身上刻划横纹或斜纹。其后，逐步出现装饰器身的具备审美价值和有意味的纹样。早期的彩陶纹样以具象的动植物和人物纹样为主，后来逐渐演变成抽象的几何纹和线条纹。其中，黄河流域和长江流域的漩涡纹（图12）最具代表性。彩陶纹样从具象到抽象，经历了漫长的演变过程。李泽厚先生认为，彩陶上的抽象纹样并非凭空想象，而是从具象的动植物纹中不断地概括、简练，逐步抽象成几何纹、漩涡纹、纺轮纹。并且，他认为这些抽象的彩陶纹是"有意味的形式"。[①]

高度的概括是中国古代装饰艺术的形式美特征之一。在新石器时代，彩陶工匠已经开始将具象的形态不断地加以提炼，概括成有意味的抽象的装饰纹样，并使之成为彩陶器身上的装饰纹样样板。因而，中国古代装饰艺术高度概括性的源头，或许可以追溯到抽象装饰的彩陶纹样。

（二）先秦时期的装饰艺术

先秦时期的装饰艺术从时间上可分为两个部分，商周时期和春秋战国时期。从地理上看，有北方装饰艺术与南方装饰艺术之别。北方以商周时期的青铜、玉器艺术为代表。商周青铜器无论是器型还是纹样，都充分展现了一个统一、强盛的王朝。其中，以饕餮纹（图13）为代表的纹样象征着商周时期王朝的权力与威仪。其玉器艺术（图14）基本代表了这一时期北方区域装饰艺术的最高成就。

图 11 狩猎场景岩画

图 12 漩涡纹彩陶

①李泽厚：《美的历程》，生活·读书·新知三联书店，2009年，第15—32页。

进入春秋时期以后，南北区域的装饰艺术风格与特征，总体上继承并延续了前一时期的特色。春秋早期的楚国青铜器，从器型到纹样几乎承袭了商周的风格，甚至在楚人早期的漆器艺术中，器型和纹样基本脱胎于商周时期的青铜器。战国时期是楚地装饰艺术的发轫期，楚升鼎的出现打破了商周时期装饰艺术南北一统的局面，出现南北分野。当楚地的漆器、玉器（图15）、丝织（图16）等装饰艺术全面开花时，楚人已然用艺术创造问鼎了中原。

图 13 饕餮纹样的青铜器

图 14 动物玉佩饰

图 15　玉龙纹

商周时期的装饰艺术创造了一种狞厉之美，它表现出强烈的神秘感与震慑感。这种表达与青铜器具的功能密不可分。青铜器作为商周时期的国之重器，有取悦神明，宣示王权的目的，因此，神秘与震慑之感符合当时治理社会的需求，亦能准确地展现一个高度统一的强权王朝。到春秋战国时期，社会形态已经不再是统一的王朝，取而代之的是多国纷争，王权的震慑感几乎消失殆尽。但装饰艺术中依然有讳莫如深的神秘感，楚人的神秘感源自楚地巫文化的盛行，抑或是对于商周文化的另一种继承。

当一个贵族士大夫在颂扬诡谲之美时，整个社会已然发生了改变。震慑之感逐渐消退，神秘而浪漫的唯美之风渐起。整个战国时期，南方神秘浪漫之美取代了北方神秘狞厉之美，成为装饰艺术的主要特征。楚艺术的浪漫风格，既奇幻诡谲，又灵动轻巧，更以浪漫唯美为尊。中国古代装饰艺术中普遍带有的唯美特征，出于楚地，始于楚人。

（三）两汉时期的装饰艺术

汉室肇兴，即承秦制而尚楚俗。汉代艺术在继承楚式浪漫主义的基础上进行了革新。楚式浪漫中的神秘诡谲几乎褪尽，楚人的浪漫情怀有所保留，融合中原理性精神，构筑成跨越时代的楚汉浪漫主义。楚汉浪漫主义中的理性主义基因促使汉代装饰艺术彰显现实生活，将往生世界现实生活化，但仍然有表现神怪世界的想象，只是少了魑魅魍魉般的荒诞，多了几分人间意味。诚如李泽厚先生所言："汉代艺术的题材、图景尽管有些是如此荒诞不经，迷信至极，

图 16　凤鸟花卉纹

但其艺术风格和美学基调既不恐怖威吓，也不消沉颓废，毋宁是愉快、乐观、积极和开朗的。"[1]湖南长沙马王堆汉墓漆棺（图17）上的纹样，充分显现出神界与人间的愉悦交融。

楚汉浪漫主义时期的装饰艺术，一方面突显了表现现实题材的特征，同时对于表现往生世界又投入了极大的热情，使得汉代的往生世界充满了生机勃勃的人间乐趣。另一方面，气势之美始终贯穿于两汉艺术之中，如马王堆漆棺上贯穿始终的云气纹、霍去病墓前的马踏匈奴、武威擂台的马踏飞燕、残存至今的汉阙，以及表现各种现实生活、教化故事、往生世界的画像石（图18）、画像砖。两汉艺术的气势之美，一是源于楚人狂放不羁的浪漫基因，一是在表现手法上大刀阔斧、过度夸张、不拘泥于细节，追求形态的整体性。而这种不拘细节、夸张、粗拙的形态，却彰显出无穷的力量与气势。因此，李泽厚先生认为，汉代的艺术有着"古拙"的外貌和"运动、力量、气势"的本质。[2]

图 17 马王堆汉墓漆棺

图 18 汉代画像石

①李泽厚：《美的历程》，生活·读书·新知三联书店，2009年，第76页。
②李泽厚：《美的历程》，生活·读书·新知三联书店，2009年，第84—85页。

高度唯美是中国古代装饰艺术三个形式美的特征之一，而唯美的核心是浪漫。因此，中国古代装饰艺术充满浪漫主义的风格。这一浪漫特质出于楚，成于汉。值得庆幸的是，楚人在后期的浪漫风格中，逐渐开始吸纳中原的理性精神。同时，汉王朝的主宰者对楚人的浪漫难以释怀，推动了南北艺术风格的统一，更为华夏文明保留了浪漫的基因。否则，公元前223年楚亡[①]之后，九土之地可能就再无浪漫主义的光环。

（四）魏晋南北朝时期的装饰艺术

这一时期的装饰艺术整体上缺少浓墨重彩之处。[②]一方面，这一时期装饰艺术基本延续两汉时期的风格；另一方面，这一时期又是中国历史上一个南北对峙的离乱期，国家分裂割据、战火绵延、饿殍遍野、百业凋敝，导致装饰艺术的发展相对滞后。尽管如此，仍然有两点值得称道。

首先是石窟艺术（图19）。西汉末年佛教传入，到魏晋南北朝时期佛教已广泛传播流行。《中国佛教美术小记》说："晋代造像，度越汉魏……经典之翻译与信仰之普及也……"佛教石窟艺术开始出现。敦煌莫高窟始建于公元366年，石窟分三部分，建筑、雕塑、壁画三者合为一体，组成实用与艺术相结合的石窟艺术。十六国、北朝时期的敦煌石窟艺术分为两种艺术风格：一是以凹凸晕染法绘制出立体感的西域式风格，其内容简单，造型朴拙，色彩淳厚，线描苍劲，人物比例适度，面相丰圆，神情庄静恬淡；二是潇洒飘逸的中原风格。中原风格实际是秀骨清像的南朝画风，到北魏晚期成为南北统一的时代风格。[③]

其次是青瓷的成熟与普及。东汉已出现原始瓷器，釉色以呈色不一的青釉为主。到魏晋南北朝时期，瓷器的制造蓬勃发展，生产普及，烧造青釉瓷成为主流。受佛教流行的影响，青瓷的器型以装饰繁缛华丽的莲花尊（图20）为代表。同时，莲花纹也是青瓷上较突出的纹样。魏晋南北朝时期是中国陶瓷史上重要的转折点，瓷器的出现与成熟标志着中国古代装饰艺术将迎来一个新的时代。

①公元前223年，秦将王翦、蒙武率军攻入楚都寿春（今安徽寿县西南），俘楚王负刍，楚亡。
②从整个艺术的发展上看，魏晋南北朝时期的艺术还是有很多浓墨重彩之处，如二王的书法艺术、谢赫的《古画品录》等，在文学、哲学上更是硕果累累。但另一方面，这一时期的工艺美术的主要门类是纺织和陶瓷［见尚刚：《中国工艺美术史新编》（第二版），高等教育出版社，2015年］，这相较于其他历史时期要偏少许多。
③段文杰：《佛在敦煌》，中华书局，2018年。

图 19 敦煌壁画九色鹿　　　　　　　　　　　图 20 莲花尊

诚如尚刚先生所言："魏晋南北朝的工艺美术成就算不得辉煌，但它完成了重要的转折。"[1]在装饰艺术上亦如此。

（五）唐宋时期的装饰艺术

唐宋两朝是中国历史上继往开来的时代，反映在艺术成就上亦如此。如果将唐诗和宋诗进行比较，唐诗在景物表达上往往是宏大的，具有历史观的描述，如"窗含西岭千秋雪，门泊东吴万里船"，甚至田园诗也会关注大场景，如"绿树村边合，青山郭外斜"。而宋诗则不同，它关注和表现的是恬淡、细微的景致，如"梨花院落溶溶月，柳絮池塘淡淡风"。唐诗和宋诗的不同，也反映在装饰艺术上。同为继往开来的时代，都呈现出华丽华贵，只是，唐代的华丽宏伟壮观，宋代的华贵隽永含蓄。

所谓盛唐气象是全方位的，唐代工艺技术的精绝推动了装饰艺术的全面繁荣。现藏于日本正仓院的螺钿紫檀五弦琵琶，其工艺之精，造型之美，令人叹为观止。唐代的装饰艺术中，三彩艺术最具代表性。唐三彩属于低温铅釉陶器，釉面色彩斑斓，呈现出绿、黄、褐、赭、红、蓝、白等多种色彩。因富含铅，釉面光亮，形成釉彩淋漓的独特效果。唐三彩的器型和纹样风格明显带有西域之风，尚刚先生称之为"胡风弥漫"。初唐厚葬成风，故三彩器具多为明器。其中，唐三彩镇墓兽（图21）虽不失惊奇怪诞，其雍容华

①尚刚：《中国工艺美术史新编》（第二版），高等教育出版社，2015年，第156页。

图 21 唐三彩镇墓兽

图 22 宋瓷汝窑

贵之气却也咄咄逼人。尚刚先生评价唐前期的工艺美术是"堂皇高傲的贵族气派"[1]。深以为是。

宋人的艺术禀赋更是令人赞叹，他们将绘画、书法、诗词、雕塑、建筑等，几乎是艺术世界的全域推向了顶峰，宋瓷（图22）更是其中的翘楚。在政治史的描述中，大宋王朝是屈辱丧权、羸弱不堪的。但是，它在艺术领域的创造却又能比肩强汉盛唐，甚至超越二者。其中的奥妙在于，大宋王朝以商业的方式开创了一个开放而富有朝气的时代。用当下的词汇表述，汉唐的交往是面向欧亚大陆的陆权国家，而宋代开创的是面向海洋的海权国家。海上丝绸之路繁荣于宋代，面向海洋，八方交融，宋人如此开放的心态，自然迎来了艺术上的全面辉煌。宋瓷正是诞生于这样一个开放而交融的时代，"哥、汝、官、钧、定"所展现的华贵之气，也是万方来仪的雍容之气。

对于宋瓷以及宋代的总体艺术，已无需多言。但有一点是取得共识的，那就是宋瓷呈现的恬淡、隽永、内敛、华贵之气。

（六）明清时期的装饰艺术

明清两朝的装饰艺术门类众多，工艺精湛，具象写实，规范有序。明清两朝的装饰艺术，更适合从技术层面进行探讨和研究，就艺术风格和风貌而言，并无多少创新。虽如此，某几个领域还是有必要予以探讨和论述。

[1]尚刚：《中国工艺美术史新编》（第二版），高等教育出版社，2015年，第190页。

漆器至两汉三国以后，几乎不见其踪，到明代却异军突起，其中雕漆（图23）工艺精湛，风格特征一如明清两朝的整体风貌，具象写实，规范有序。黄成的《髹饰录》是对漆器工艺的梳理与总结，此书对于漆器技艺的传承，可谓善莫大焉。后技艺东渐，今之日本漆艺基本出自明代的工艺技法。①

图 23 雕漆

瓷器是明清两朝装饰艺术中不可回避的内容，青花瓷更是在中国陶瓷史上独领风骚。明清时期的青花纹样（图24），狂放而不失法度，流露出绘者的真诚与率性，宛若积云下的一束阳光。除此之外，明清壁画和书籍插图②也值得一提。北京法海寺明代壁画（图25）算得上中国古代壁画的经典之作，它们呈现出的风格特征也具有时代气息，从工艺技巧的角度，可谓无懈可击。明代是中国古代出版历史上的高峰，图文并茂的书籍成倍增长，这其实反映了整个社会变迁下的历史必然

图 24 青花人物纹

性。上下阶层在流动与对话中，彼此找到一个共同的文化边缘——图像，这促进了书籍插图艺术的繁荣与成熟。特别是晚明时期的插图，堪称中国古代艺术精品之一。其中，徽州黄氏一门的剞劂氏③的雕刻技艺和晚明画家陈洪绶独创的艺术风格，共同造就了晚明插图艺术的传奇。

明清时期的装饰艺术包括的内容非常丰富，如木雕、砖雕、建筑以及各种文玩器具等，不一而足，并且其风格、特征因地域不同而迥异。概而言之，明清时期的各类装饰艺术，都呈现出繁缛工细的特征。应该说，明清时期达到了中国农耕社会的最高峰，更是农耕时代手工业制作的顶峰。因此，明清时期的装饰艺术门类几乎包括了一切手工制作所能涉及的领域。

①张岱：《夜航船》卷十二《玩器》："倭漆 漆器之妙，无过日本。宣德皇帝差杨瑄往日本教习数年，精其技。故宣德漆器比日本等精。"
②比照庞薰琹先生对于装饰画的分类。
③指雕版印刷中的雕版刻工，以刻字、刻图谋生。

图 25　法海寺壁画

（七）民族民间装饰艺术

　　中国古代装饰艺术的创造者主要来自下层民众，而绝大部分享用者来自上层社会。史前时期阶级秩序并不明显，创造者与享用者并没有太大的阶级差异。从夏商周到唐代，享用者基本来自上层社会。因此，装饰艺术在创造上必须符合和服务于上层社会的需要与趣味。随着宋代城镇居民的出现，下层民众开始拥有服务于自身的装饰艺术。至明清两朝，服务于民众的装饰艺术门类、品质日臻成熟，并形成独立于服务上层社会的装饰艺术体系之外的民间装饰艺术。（图 26）

　　如果说服务于上层社会的装饰艺术是美化的功能物，那么民间装饰艺术则是功能物的美化。民间装饰艺术更注重器物的功能性，器物上的装饰意味较之其他装饰艺术更鲜活、更灵动、更具生命力。

　　中国各少数民族多才多艺，能歌善舞，他们在装饰艺术的创造上同样充满了智慧与想象。不同的民族个性、不同的自然环境、不同的宗教信仰、不同的历史发展道路，促使少数民族装饰艺术呈现出多姿多彩、五彩斑斓的面貌。各民族的率性与真诚，成就了少数民族装饰艺术既粗粝朴拙又热烈直接的艺术风格。历史是人民创造的，艺术同样也是由普通民众绘制的，这在

民族民间装饰艺术上表现尤为突出。由普通民众创造又服务于普通民众的民族民间装饰艺术，是中国古代装饰艺术的重要组成部分，它们的加入极大地丰富和完善了中国古代装饰艺术。

中国古代装饰艺术是华夏文明的重要组成部分，也是一部中国古代社会的生活图鉴。它发端于现实生活的需求，服务于社会活动的各个方面；它是物质性的产品，却有着愉悦精神的意味；它强调器物的实用与功能，又注重唯美的表达。在漫长的发展演变过程中，它不断地推陈出新，提升和丰富了中国古代社会生活的品质与色彩。同时，它又是中国历史发展、变迁的图像证明。

三、研习中国古代装饰艺术的目的及意义

中国古代装饰艺术囊括了史前时期到清朝结束的漫长时期创造出来的各种装饰艺术，繁如天星。因此，需要通过充分的研究、分析，划分出不同的装饰艺术门类，并对应各个门类，遴选出优秀的古代装饰艺术。

古代装饰艺术存在的形式多种多样，然而装饰艺术研究者并不能亲眼看到所有的研究对象，即使是馆藏开放文物，也可能因未予陈列出而抱憾而归；抑或是图像模糊不清，不能详尽其意。故本次所辑录的古代优秀装饰艺术作品，均是在详细研究、分析后，细致手绘而成的图像资料。一是为本次的研究和论述提供相对准确和翔实的图像资料，二是为后来者提供一个相对可靠、科学的中国古代装饰艺术的研究资料。上述工作，可以说是本次研习中国古代装饰艺术秉持的态度和最基本的目的。

图 26 少数民族装饰图案

张光宇先生曾说："不懂装饰学就不能解决如何美化生活之需要。"张先生上述言论是他针对美术院校不够重视装饰艺术的学习而言。[①] 而要想学懂装饰学，古代装饰艺术是一座桥梁。[②] 中国古代装饰艺术在漫长的发展历程中，不仅融合了各民族装饰艺术的特点，而且大量吸收了外来装饰艺术的特点。中国古代装饰艺术一直在不断地吸收、融合和创新，但又始终保持自身特有的艺术风格。这种从吸收、融合到创新的能力[③]，是研习中国古代装饰艺术的重要目的。中国古代装饰艺术创作者在艺术创作中往往需要适应各种各样复杂的条件，打破各种各样严苛的限制，因此，必然需要不断地创造新的、适合复杂条件的、突破限制的表现形式、表现方法和表现技巧，这是研习中国古代装饰艺术的主要目的。

如何通过研习达到上述目的，庞薰琹先生的一段话非常值得每一位研习者认真地研读体会："应该从传统中，学习各种各样的表现手法。应该研究不同社会、不同时代所产生的不同风格。应该研究不同创作态度、不同创作方法所产生的不同效果。应该研究不同的创作思想、不同的感情、不同的修养所产生的不同作风。应该研究不同的材料、不同的处理、不同的结构所产生的不同形式。应该研究不同的条件、不同的工具、不同的制作所产生的不同特点。应该研究不同的手法、不同的技巧所产生的不同表现。学习传统，只能是一步一步深入。"[④] 庞先生用了七个"应该"，指明了研习传统装饰艺术的内容与方法。

美国学者艾迪斯和埃里克森提出，在视觉社会，要想获得远距离审视效果——看得更清楚，需要拉开足够的距离，他们提出两种方法：一是空间移动，即换一个新地方就会关注以往忽视的细微末节之处；二是时间移动，拉开时间距离看事物，即通过研究以往的事物，获得远距离审视的效果。[⑤] 这是研习中国古代装饰艺术的第三个目的。此目的，不仅有利于当代装饰艺术的创作者远距离审视当下装饰艺术创作的诸多问题和瓶颈，同时，对于

①唐薇、黄大刚：《张光宇艺术研究（上编）：追寻张光宇》，生活·读书·新知三联书店，2015年，第393页。
②"历代装饰风格这门课，是学习装饰画的一门必修课，它是从绘画基础练习，进入到专业学习的桥梁。"见庞薰琹：《中国历代装饰画研究》，上海人民美术出版社，1982年，第125页。
③"……不单敢于创新，也善于创新。而且往往不是有了条件再创新，相反往往是在创新的过程中，为工作创造了条件。"见庞薰琹：《中国历代装饰画研究》，上海人民美术出版社，1982年，第125页。
④庞薰琹：《中国历代装饰画研究》，上海人民美术出版社，1982年，第126页。
⑤［美］艾迪斯、埃里克森：《艺术史与艺术教育》，四川人民出版社，1998年，第185—187页。

其他研究者而言，由于中国古代装饰艺术囊括了古代社会生活的方方面面，或能从中拉开时间距离，审视自己研究领域的得失。如此，今天再次涉足中国古代装饰艺术领域的研究，显然意义深远。

较之西方古典艺术，中国古代装饰艺术在创造上通过细微地观察自然并内化于心，再经过简化、概括、提炼，运用线条的形式，呈现出一种非自然客观的形态。可以说，创作者对自然形态的主观认知和个人意志，对中国古代装饰艺术的形式、色彩都有着较大的影响，而个人意志往往会受到来自群体、社会、国家等诸多外在因素的影响。基于此，中国古代装饰艺术承载着不同历史时期的艺术风格、审美追求，同时还隐含着每一个历史时期人的意志、国家与社会的发展变迁等诸多历史信息。因此，中国古代装饰艺术不仅是审美的实体，也是历史研究的原始文献。这应该是研究中国古代装饰艺术所隐含的意义。

中国古代装饰艺术需要开展广泛的专题研究，这是研习中国古代装饰艺术最深远的意义，也是坚定文化自信坚实的一步。

四、新时代、新方式的装饰艺术

今天，研习中国古代装饰艺术，一方面是通过学习与研究，继承、保护优秀的传统文化，挖掘、保护、传承优秀的中国古代装饰艺术是新时代艺术研究领域的一个重要命题。另一方面，研究中国古代装饰艺术，不是为了汇编成册后束之高阁，也不是请进博物馆奉若神明，而是结合新时代的大众需求、社会风尚、文化特色，深入地探讨如何将传统元素融入新时代国家、民族意志，并内化于心，创造出新时代、新方式的装饰艺术。

诚如前面庞薰琹先生所言，研习传统装饰艺术是要学习和研究它的内在精神与外在方法，而非原样抄袭的拿来主义。不同历史时期的装饰艺术均诞生于特定的社会环境和文化背景，明显带有各个时代的社会、文化特色。历代装饰艺术之间虽有明显的承续关系，但鲜有照搬抄袭之作。回溯中国古代装饰艺术，不难发现，后一个历史时期的装饰艺术，总是在对前者的吸收、融合、创新的基础之上，创造出属于本时代的装饰艺术。同时，对于各个民族和外来的装饰艺术，更是采取了吸收、融合、创新的方法。庞薰琹先生说："两千多年来，一直是不断地吸收、融合和创新，但是始终保持着我国装饰艺术的特有风格。"[①]因此，中国古代装饰艺术是一个具有前后承续关系的

①庞薰琹：《中国历代装饰画研究》，上海人民美术出版社，1982年，第125页。

完整体系。应该看到，中国古代装饰艺术能永续流传，得益于不断吸收、融合下的推陈出新，而非照搬前朝。

新时代的装饰艺术与中国古代装饰艺术一脉相承，既要传承古代装饰艺术的手法和技巧，又要学习它不断吸收、融合、创新的精神。因此，创新是新时代装饰艺术的主题。

对于如何创造出新时代的装饰艺术，仅提出两点思考：

一是形式、内容的创新。从各个历史时期的装饰艺术发展上看，装饰艺术始终紧扣时代主题。两汉时期浪漫主义风格弥漫，所以产生了马踏飞燕、长信宫灯等极具浪漫色彩的装饰作品。汉代的生死观中，往生世界是现实生活的再现，因此，画像石、画像砖上充满了人间意味。新时代有新的时代主题，有新的内容，更有新的艺术形式。比如，今天，城乡建设快速发展，城市和乡村的市容村貌美化成为一个突出现象。中国幅员辽阔，各区域因发展不平衡，导致市容村貌美化工程发展不一。经济发达区域的美化工程普遍结合时代精神和时尚元素，偏远区域或民族地区则多利用传统文化符号。孰优孰劣，可谓仁者见仁，智者见智。但有一点需要说明，当代城乡建设主旨突出和谐，即人与环境、人与建筑、建筑与建筑、建筑与环境的和谐。同理，市容村貌的美化内容应该与环境和谐，与美化主体和谐，与行于此、居于此的人和谐。

二是新的方式的创新。装饰艺术的发展史也是一部工艺技术的成长史。装饰艺术不仅美在纹样的形式，还美在工艺、技术。如果楚人没有掌握精准的失蜡法，就无法造出铜冰鉴。因此，技术可以限制装饰艺术的发展，也可以成就装饰艺术的辉煌。当下，科学技术日新月异，如何结合当下尖端技术呈现科技与艺术完美结合的新装饰艺术，是当代艺术家与工程师需要共同思考的命题。令人欣慰的是，这一命题已经有了一个良好的开始。冬奥会开幕式就为世人呈现了一幅科技与艺术完美结合的图景（图27）。我国武汉黄鹤楼的夜空一飞冲天的火凤凰（图28）是通过尖端激光技术让凤凰这一千百年来存在于中国人脑海中的幻象成为一个有3D实感的瑰丽影像。这是技术成就的辉煌，是新时代装饰艺术带来的震撼。

一百多年前，钢铁技术日臻成熟，埃菲尔铁塔横空出世。人们惊艳于它的形态，更叹服于它的技术。新技术带来的新艺术，开始往往是不被世人所理解的，诚如埃菲尔铁塔诞生之初，人们争先恐后地前往只是为了一睹这一"钢铁怪物"。而今天，对于法国，对于世界而言，它是人类伟大的杰作，也是艺术与技术融合的杰作。可见，新技术的诞生必然带动艺术风格的发展与改变。当新技术与艺术相遇，必然会诞生出符合新时代气息的新艺术。同时应该看到，在装饰艺术的创造中，技术始终是创作的外部条件。只有创作

图 27 冬奥会开幕式图景　　　　　　　　图 28 黄鹤楼火凤凰激光夜景

者自如地掌握了装饰艺术的内在形式规律与审美原则，技术才能成为最后的点睛之笔。

因此，深入研究中国古代装饰艺术，是装饰艺术创新的前提，这条路任重道远。我们始终相信，行则将至，做则必成。

中国古代装饰艺术灿若星河，绵延不绝。千百年来，中国古代装饰艺术通过对衣、食、住、行的修饰、打扮，将每一个历史时期的时代精神融入社会结构之中，构建了华夏文明的心灵历史；同时，它又展现着中国古代物质生活之美。诚如李泽厚先生所言：

"我们在这里所要匆匆迈步走过的，便是这样一个美的历程。

那么，从哪里起头呢？

得从那个遥远得记不清岁月的时代开始。"①

━━━━━━━━━━

①李泽厚：《美的历程》，生活·读书·新知三联书店，2009 年，"引言"。

第一部分 青铜艺术

　　青铜时代，是中国古史新的开始，也是一段血与火交融的岁月。青铜铸造的器型与纹样，威严而狞厉，繁缛而精致，神秘而写实。青铜器象征着王权的威严，礼制的森严，宗教的精神，具有不可抗拒的力量。青铜艺术开启了中国古代装饰艺术中一段狞厉、诡谲、神秘、写实四美并存的历程，更是中国古代科学技术创造美的一座丰碑。

一、青铜器的出现与分布

学界普遍以河南偃师二里头文化为中国青铜时代的起始点。二里头文化曾被称为"洛达庙类型"文化，主要依据陶器的演变，划分为前后相继的四期；又因地域差异划分出数个地方类型，其中二里头类型最具典型性，并发现复合范铸造的青铜礼器，因此重新命名为二里头文化。二里头文化距今3800—3500年，它是中国青铜文化的开始，与中原的龙山文化晚期同属夏文化。[①]

据考古发现，新石器时代末期的黄河、长江两大流域以及云南均发现有早期的铜器遗存。黄河中游地区的陶寺文化，属中原地区龙山时代的区域考古学文化，发现有铜质似齿轮器、铜质铃形器；龙山文化三里河遗址发掘出黄铜锥形器；黄河上游地区由马家窑文化、常山下层文化发展而来，考古表明这一时期的手工业出现了冶铜；此外，同属马家窑文化、齐家文化的林家遗址出土了青铜刀；长江中游石家河文化出现冶铜遗迹以及铜矿石遗物；云南剑川县甸南镇海门口村海门口遗址发现小件铜器和石范。[②] 这些早期出现铜器的区域，在进入青铜时代后各自发展出不同程度、不同风格的青铜艺术，它们共同将中国古代青铜艺术推向了一个令世人高山仰止的高度。

中国古代青铜艺术主要分布于四个区域：一、黄河流域；二、长江流域；三、四川盆地；四、云南地区。

黄河流域：二里头文化是中国古代青铜艺术的源头，也是黄河流域青铜文化的起源。习惯上，我们将黄河流域的青铜艺术称为商周青铜器。如果说夏文化的二里头青铜艺术开启了中国的青铜时代，那么青铜艺术的鼎盛期则出现在商周时期。这一时期作为国之重器的青铜礼器，无论是器型还是纹样都达到了一个全新的高度。

[①] 王巍总主编《中国考古学大辞典》，上海辞书出版社，2014年，第304—305页。
[②] 王巍总主编《中国考古学大辞典》，上海辞书出版社，2014年，第246—297页。

在器型上，青铜器型种类丰富，造型各具特色，极富想象力，并充满了创造性。包括鼎、卣、觚、罍、甗、彝、盂、盘、鬲、甑、尊、爵、簋、斝、盉、钺等器型。在这些千奇百怪的青铜器型中，有些器型是出自对新石器时代末期陶器器型的模仿。如陶鼎、陶豆、陶鬶以及陶觚形杯等是新石器时代晚期大汶口文化中的陶器器型，而陶斝、陶甗、陶鬲、陶甑等是新石器时代末期陶寺文化中的陶器器型。[①] 由此可见，商周时期的青铜器型与新石器时代的陶器器型之间承续关系明显。

在纹样上，商周时期的纹样以饕餮纹、夔纹、蝉纹等兽形纹及云雷纹为主，以乳钉纹为辅。乳钉纹主要出现在商代的四足方形鼎上。四足方形鼎多以饕餮纹作为主体形象，四周环绕乳钉纹。学界对于青铜纹样先于青铜器还是与青铜器同期或更晚存在争议。而李泽厚认为："好几处新石器时代文化遗址的陶器纹样都有向铜器纹饰过渡的明显特征。"[②] 这些争论和判断也进一步说明了二者之间的密切联系。可以说，黄河流域的青铜艺术深受当地发达的彩陶文化的影响。

长江流域：以战国时期的楚青铜艺术为代表。楚青铜艺术分为前后两个时期，前期为春秋时期，主要以仿制商周青铜器具为主；进入战国时期开始自主创新，河南淅川下寺出土的王子午升鼎的出现，标志着楚青铜艺术脱离商周青铜艺术的影响，走向了独立与成熟。到战国末期，楚青铜艺术展现的精湛细腻之风已成为重要标志。

在器型上，楚青铜器基本延续了商周青铜礼器的类别，但在造型上则焕然一新。以青铜鼎为例，楚鼎束腰收腹，鼎耳加长以弧线形向外伸张，整个器型显现出较为丰富的线条变化，完全脱离了商周鼎形的呆板感。总体上楚青铜器的形体均有缩小，实用器比例升高。纹样以蟠螭纹及蟠螭的变形简化纹为主，疑为商周时期夔纹的继承与发展。同时还有云纹和几何纹等纹样。铸造技术较之商周时期更加精湛、细腻，特别是失蜡法的运用，更增加了楚青铜器的繁缛、精巧与灵动之感。

此外，具有生活使用价值的青铜镜是楚青铜艺术的又一代表。楚镜分方、圆两种。铜镜纹样一种为山字纹，一般分单字纹或多字组合纹；另一种为漆绘纹样，即用红、黑、黄、银等漆色绘于铜镜背面，纹样多以龙凤为主。

四川盆地：以三星堆文化的青铜器为代表，在此遗址发掘的青铜器震惊世界，器物造型恍若天外来客。四川盆地是中国古代青铜艺术四个主要分

① 王巍总主编《中国考古学大辞典》，上海辞书出版社，2014 年，第 180、246 页。
② 李泽厚：《美的历程》，生活·读书·新知三联书店，2009 年，第 33 页。

布区域中，到目前为止唯一没有发现新石器时代铜器及铜矿石遗物的区域，甚至在属新石器时代晚期文化的三星堆一期遗存中也未见。①

三星堆文化年代相当于二里头文化至商末，在出土的青铜器中，青铜礼器少见，仅见尊、瓿、盘、罍。②总体上，三星堆青铜器没有延续铸造青铜礼器的发展方向，而是以人物、动物造型为主。人物造型包括立人像、人头像、跪坐人像、面具、人面像；动物造型有虎形器、虎形饰、兽面具以及龙柱形器等造型。虽然三星堆的青铜器以突出器物造型见长，造型语言独具风格，但造型风格依然有商文化的影子。宫本一夫认为："出土的青铜器中，青铜容器均为尊、罍等大型器，商王朝的青铜彝器是其原型。……另外，一部分青铜容器类似于长江中游地区商晚期独自制造的华中型青铜器。"③除青铜容器之外，在青铜人物、动物的造型中，有部分形式明显借鉴于商代青铜器的造型元素。

云南地区：古滇青铜艺术大约出现于公元前12世纪末，到公元前6—3世纪达到鼎盛，东汉以后地域特色逐渐衰减，与中原风格趋于一致。以古滇人和古昆明人铸造的青铜器为代表。④器物以贮贝器为主，但实用性的贮贝器较少见，多是以承载和记录人物、事件为主以及具有装饰意味的贮贝器两类。器型有筒形、铜鼓形以及两个铜鼓叠加形成一个整体形。此外，铜鼓和各种铜扣饰也是较有特色的古滇青铜器物，而最具代表性的器物是铜牛虎案。纹样以铜鼓上的人物和动物纹为代表，弦纹、几何纹是其他器物上的主要纹样。

总体上，古滇青铜艺术的题材、形式驳杂而多元，造型风格写实。写实风格明显受到北方斯基泰艺术的影响。其驳杂多元的样貌，与古滇时期该地区出现多种文化的交流与碰撞有着直接关系。

二、中国古代青铜艺术的四种风格

在中国青铜时代的四个主要青铜分布区域，不同属性和风格的青铜艺术各自发展，并且都达到了一个令人仰视的高度。在中国古代装饰艺术的发展上，这是较为罕见的现象。

①王巍总主编《中国考古学大辞典》，上海辞书出版社，2014年，第285—289页。
②王巍总主编《中国考古学大辞典》，上海辞书出版社，2014年，第414—415页。
③［日］宫本一夫：《讲谈社：中国的历史01——从神话到历史：神话时代夏王朝》，广西师范大学出版社，2014年，第377页。
④尚刚：《中国工艺美术史新编》（第二版），高等教育出版社，2007年，第122—123页。

商周青铜艺术最早形成成熟的风格，李泽厚称其为"狞厉"。夏商周三代王权统治的维系需要借助占卜与想象产生神秘感，制造威严与恫吓。因此，李泽厚认为饕餮纹的产生是意识形态的独立，以写实图像的形态专门生产表现在青铜器上，他称为"真实地想象"。[①]而宫本一夫认为商周时期的饕餮纹样，与龙山文化玉璋上的兽面纹、兽面纹铜牌，以及良渚文化的神人兽面纹和石家河文化的人面纹有关联。[②]换而言之，饕餮纹是新石器时代末期纹样的延续，或许并非商代人的想象，而是始于前人。

饕餮纹（图1）也称兽面纹，具体是什么兽类演变而来，并无定论。学界普遍倾向牛首的变形。在生产力极端低下的社会，牛所拥有的畜力具有象征王权的意义，也象征着财富。瞿同祖的《中国封建社会》写道："男子达十四岁，便可以从酋长那里领来牛只，他死后仍将牛只退还给酋长。"[③]牛只作为共有财产是由氏族酋长进行管理与分配，这既是酋长的社会职能，也是权力象征。因此，饕餮纹的产生不是基于审美的需求，而是为了体现王权的威严、力量和意志。一方面，统治者借饕餮纹肯定自身统治的合理性，维护权力在全社会的有效性；另一方面，饕餮纹突出神秘威吓下的恐惧、畏怖、残忍和凶狠感。商周时期的社会形态和治理需求，决定了饕餮纹样必然走向狞厉之感。但是，这一时期的纹样并非完全如此。在夔纹（图2）和蝉纹（图3）上就有不同的感受。夔纹分夔凤纹与夔龙纹。商代以夔龙纹为主，夔龙纹有两种表现形式：一种是尾部卷成圈，头部呈吻状；另一种呈横卧的细长S形。夔龙纹象征着丰收、繁荣与福祉；而蝉纹是现实动物的装饰化，

图1 饕餮纹

图2 夔纹

①李泽厚：《美的历程》，生活·读书·新知三联书店，2009年，第36页。

②［日］宫本一夫：《讲谈社：中国的历史01——从神话到历史：神话时代夏王朝》，广西师范大学出版社，2014年，第347页。

③瞿同祖：《中国封建社会》，商务印书馆，2015年，第19页。

图 3 蝉纹　　　　　　　　　　　　　图 4 后母戊鼎

代表着重生。在这两种纹样上，狰狞的意味褪去了许多，但神秘与对未知的惧怕却依然弥漫。同时，各自所要表现的象征属性仍然存在。这算是商周时期狰厉风格下的一丝清风。在狰厉之风的影响下，商周时期的青铜器造型必然走向沉着、坚实、稳定的风格。商周时期的青铜器是王权威严的完美诠释，如后母戊鼎（图4）。

商周时期的青铜器产生于等级森严的时代。那是残酷的野蛮年代。它所呈现的视觉感受，是无限的原始力量，是原始宗教情感的显现，是王权至上的观念与理想。如果一定要给它加上一个"美"，那就应该是狰厉之美。

楚青铜艺术在商周青铜艺术的基础上发展而来，又形成了独立的风格。楚从部落到楚国建立，与商周之间充满了恩怨交织。

楚人是中原华夏族的一支，高阳、祝融之后，部落首领为季连。早期的季连部落势单力薄，常被商人征伐，不断流徙。后迁徙至丹水流域（今陕西商洛、河南淅川）后相对稳定。商末，投周伐商有功，更忠于周室，故受封异姓诸侯国，加封楚君，建都丹阳（大概在今河南淅川）。这是楚国的开始，也是楚文化的开端。应该说，楚国从一开始就与周室有着歃血为盟的紧密联系，文化上更是景从。从楚立国到春秋时期，楚国的青铜艺术基本效仿商周的器型和纹样。湖北京山苏家垄西周晚期楚墓出土的曾仲斿父壶（图5）与商周时期的器型、纹样如出一辙。到春秋中晚期，楚艺术逐渐摆脱商周的影响，升鼎的出现是其重要标志。

进入战国时期，楚艺术乃至楚文化已经形成。楚人开创的独特风格，一是源自楚人筚路蓝缕、以启山林的精神；二是兼容并蓄、博采众长的特质；

图 5　曾仲斿父壶

图 6　蟠螭纹镇席

图 7　春秋云纹铜禁

图 8 曾侯乙青铜尊盘

三是楚君熊渠喊出的"我蛮夷也，不与中国之号谥"的胆气。因此，楚人的艺术创造有着无所畏惧的胆气，也有不断开拓的精神，更有勤奋好学的特质。蟠螭纹（图6）是楚青铜器的主要纹饰，它源于楚人对商代夔、螭、虺纹的继承与延续。而楚人创造的蟠螭纹，不仅效仿商周时期的浮雕，还创新出镂雕和圆雕等形式。可以说，楚人的工匠精神促使他们对失蜡法稔熟于心，而精湛的技艺也助力了楚人的创造，蟠螭纹在楚人的手中变得更加百转千回，盘根错节。蟠螭纹是楚人的惊艳创造，更是他们诡谲想象的体现。

楚人的艺术想象与创造，或许源自自然的禀赋。他们的艺术创造幻化而灵动，惊艳而诡谲。这是楚艺术也是楚文化的特质与风格。客观地说，从河南淅川下寺和湖北随州曾侯乙墓出土的青铜艺术（图7、图8），我们只能领略其风格的一二。可以说，楚人创造的诡谲之美才开始，其后才是真正的迸发。

三星堆青铜艺术辉煌于商晚期，其风格恍若天外飞来，横空出世。早在新石器时代，四川盆地出现过两个相同特征的文化：宝墩文化和边堆山文

化。它们又都与三星堆一期遗址文化有相同特征，而三者似乎又无与其他新石器时代文化交流的痕迹。不仅如此，在宝墩文化和边堆山文化的各类型遗址中并未发现铜器、铜矿石的遗物。从此来看，三星堆青铜艺术确乎横空出世。

但是，宫本一夫认为宝墩文化[①]上承龙山文化期，与二里头文化有交流，又受到二里岗文化的影响，到商晚期出现独具特色的青铜艺术。他还发现三星堆的青铜礼器制造是拥有商朝的制作规范，而这些规范通过长江中游地区的商朝系青铜器引入的可能性很大。他还根据铅同位素的比值分析发现，商的青铜器与三星堆的青铜器有着相同的成分。因此，他认为商朝或通过向三星堆赠与青铜礼器提供制作技术，换取四川南部的铜矿资源。[②]三星堆的青铜实物也印证了宫本一夫的分析，其中部分造型形式明显受到夏商青铜艺术形式的影响。或者说，三星堆青铜艺术形式是夏商青铜艺术与巴蜀文化融合而形成的一种极具地域特色的形式。三星堆一、二号坑中均发现有青铜礼器与青铜虎形器、虎形饰[③]，或能说明这种影响与融合的并存。

图 9　三星堆面具

图 10　石家河玉人图样之一

①宫本一夫认为："宝墩文化被认为是受到延续着大溪文化谱系的重庆地区的哨棚嘴文化的影响而产生的。"而在《中国考古学大辞典》"哨棚嘴遗址"解释中有"与四川盆地新石器时代文化相似，而与大溪文化不同，被命名为哨棚嘴一期文化"。见［日］宫本一夫：《讲谈社：中国的历史 01——从神话到历史：神话时代夏王朝》，广西师范大学出版社，2014 年，第 209 页；王巍总主编《中国考古学大辞典》，上海辞书出版社，2014 年，第 216 页。
②［日］宫本一夫：《讲谈社：中国的历史 01——从神话到历史：神话时代夏王朝》，广西师范大学出版社，2014 年，第 377、378 页。
③古代巴人崇虎，虎是巴人的图腾。

图 11 石家河玉人图样之二

图 12 三星堆青铜面具

在三星堆青铜器具中，面具（图9）最富有特色，也是最神秘的器物。面具造型简洁而有力，形象夸张而富于装饰性，静谧神奇，仿佛天外之客，完全没有商代青铜兽面纹的狰狞与恐怖。这些面具造型，或许出自古巴蜀人的独特创造，也或许来自其他文化的影响。新石器时代末期长江中游地区的石家河文化玉人像（图10、图11），与三星堆早期的青铜面具（图12）造型颇为神似。如果说，长江中游地区的商朝系青铜器能够引入到巴蜀地区，那么，石家河玉人像造型的流入似乎也顺理成章。

总之，无论缘何，三星堆留给了后人一种讳莫如深的神秘感，也创造了中国古代青铜艺术中一种极富静谧的神秘之美。

学界认识云南青铜艺术，是从 20 世纪 50 年代开始。云南迄今出土古滇青铜器万余件。古滇青铜器器物庞杂，工艺多样，风格具象而写实。可以说，民族文化的多元成就了古滇青铜器在中国古代青铜艺术的地位。

古滇青铜艺术的多元化，源于上古时期云南水草丰沛、气候宜人的自然环境，吸引各族群迁徙至此并繁衍生息。族群间在不断地碰撞与交融中，造就了古滇青铜器的庞杂多样。随着汉朝版图的扩大，汉文化渐次输入，特别是在融合中原理性精神所构筑的楚汉浪漫主义风格的影响下，古滇青铜艺术逐渐与中原趋同，其具象写实的手法，并不具备完全的原发性。一方面，它受融合中原理性精神所构筑的楚汉浪漫主义风格的影响，如云南昆明发现的"铜牛虎案"（图13）与甘肃武威出土的"马踏飞燕"（图14）有着异曲同工之处，都以具象写实的手法呈现一个想象的浪漫场景。另一方面，它深受北方斯基泰艺术的影响。特别是贮贝器上动物相互追逐的场面（图

图 13　铜牛虎案

图 14　马踏飞燕

图 15 动物装饰贮贝器

15），生动的动物形态，从形体塑造到技法表现都反映出斯基泰艺术的风格特征。这些鲜活、灵动的造型是随着族群迁徙而来的异族工匠所为，还是善于学习的本土匠人的杰作，或是不辞辛劳的商贾们带来的异域奇货？目前的研究，都没能给出一个较为明晰的答案。同时，从古滇青铜器的铸造技艺上，可进一步证实古滇青铜艺术受到不同族群的影响。因为《古滇文化史》列举出古滇时期 8 种青铜铸造工艺[1]，几乎囊括了现在已知的古代青铜铸造技术。

　　此外，在古滇青铜器中还有一类器物——铜鼓（图 16）。铜鼓主要出现在云南中部，但不仅限于此，北及四川南部，东至贵州、广西东部，南边还分布于东南亚。童恩正认为云南是最可能的铜鼓发源地，其形制起源于新石器时代的陶釜。铜鼓可以作为乐器、葬具、容器，最主要而突出的是用在重要的祭祀活动，特别是有活人祭祀的祀典。[2] 铜鼓形制虽有区域

①蒋志龙、樊海涛：《古滇文化史》，广西师范大学出版社，2019 年，第 131—138 页。
②童恩正：《中国西南民族考古论文集》，文物出版社，1990 年，第 177、193 页。

图四 楚雄万家坝M₂₃所出铜鼓　图五 楚雄万家坝M₁所出铜釜（倒置）

图 16 铜鼓

图 17 铜鼓纹样

差异，但纹样形式基本近似，总体上，还是属于具象写实风格。铜鼓纹样（图17）以表现动物、人物、器物为主，动物多为鸟形象，人物以舞蹈羽人为主，器物多表现船只。铜鼓纹样形式明显不同于其他古滇青铜器上的纹样，属于带有装饰意味的具象写实风格。而广西、贵州两地的铜鼓纹样与此基本类似。

　　古滇青铜艺术与三星堆青铜艺术颇为相似的地方，都是以人物、动物为主要表现对象，抽象化的装饰纹样并不多见，青铜铸造主要服务于祭祀，明显带有原始巫文化的色彩，不成规制，体系松散，与商周、楚的青铜文化

有着较明显的差异。如果说西南两地的青铜艺术是基于原始力量与激情的创造，那么中原腹地的青铜艺术是基于理性精神和浪漫主义的制造。

三、从延续到改变

在以往的艺术史研究中，中外学者对于中国古代青铜艺术的叙述，主要着墨于商周时期的青铜艺术。当然，商周时期的青铜艺术是中国古代青铜艺术一个辉煌的顶峰。但是，随着田野考古的不断发现，以及运用历史学、考古学对中国古代青铜器的深入研究，如果仍然从商周青铜的视角看待中国古代青铜艺术，显然不全面，也不符合事实。

20世纪70年代末期，湖北随州擂鼓墩出土的曾侯乙青铜艺术震惊国人。其后20世纪80年代的四川广汉三星堆出土的青铜艺术更是震惊世人。而20世纪50年代开始就陆续发掘出土的古滇青铜艺术同样表现不俗。但是，由于改革开放前的中国，信息和交通较为落后，古滇青铜艺术并不为更多世人所知，而如泥牛入海，杳不知其踪。

今天，我们以中国古代装饰艺术的视角，重新梳理和审视中国古代青铜艺术时，发现应当涵盖这四个区域的青铜艺术作品，才能呈现一个相对完整的中国古代青铜艺术谱系。中国古代青铜艺术发端于新石器时代末期的二里头文化，成熟于商代，也迎来了最初的辉煌。它的辉煌与商代王权一统的国家形态密不可分。初建的楚国弱小而落后，奉周文化为圭臬，这在楚国早期的青铜器上反映明显。进入战国时期，楚青铜艺术开始形成本国特有的艺术风格，但是在器型和纹样上依然有商周青铜艺术的影子。而三星堆的出现，宛如时空的穿越。但是，三星堆的青铜艺术无论在容器上，还是人物、动物的造型上，依然存留着夏商青铜艺术的痕迹。青铜容器更被认定为来自商王朝青铜彝器的原型。[1] 当然，三星堆的青铜艺术是中国古代青铜艺术中所独有的，也是最神秘的。但是，它所创造的神秘形式中仍然有着夏商文化的基因。

古滇区域与中原王朝在地理上相隔遥远，似乎成为中原文化无法波及的边地。而《史记·西南夷列传》载："始楚威王时，使将军庄蹻将兵循江上，略巴、黔中以西。庄蹻者，故楚庄王苗裔也。蹻至滇池，方三百里，旁平地，肥饶数千里，以兵威定属楚。"[2] 虽然这条记载学界存疑，但是

① ［日］宫本一夫：《讲谈社：中国的历史01——从神话到历史：神话时代夏王朝》，广西师范大学出版社，2014年，第377页。
② 司马迁：《史记》卷一百一十六《西南夷列传第五十六》。

部分古滇青铜器的纹样形式，显然受到了荆楚纹样的影响。古滇区域族群的多元化表现为既有楚地蛮苗的南下，亦有羌人的西来。因此，古滇青铜艺术不仅吸纳了来自中原的荆楚纹样，也有了北方斯基泰艺术的基因，两者最终融合成古滇青铜艺术庞杂而多元、具象而写实的风格。滇文化的饰物（指青铜饰物）多镶嵌绿松石、玛瑙或玉石。[①] 而夏商时期的青铜礼器，一般是在铸造出主体纹饰的青铜牌饰上，以细小的绿松石片镶嵌其中，共同组成兽面或其他纹饰。[②] 两者之间是否有关联性，目前尚不清楚。当然，不排除原发的可能。但是，从古滇区域早期人类遗存和民族迁徙的视角看，我们不难发现，古滇青铜艺术原发性的创造微乎其微。

童恩正研究发现，从中国东北至西南的边地存在一个半月形的文化传播带，并且这个传播带绕开了中原腹地。他尝试从半月形文化传播带的视角解释北方斯基泰艺术形式出现在古滇区域青铜艺术上的成因；同时，他也尝试解释北方斯基泰艺术为何没有沿着中原腹地到达西南边地，而是绕开中原形成一个半月形的文化传播带。他认为中原民族在文化上，只允许边地民族被内地文化所同化，拒绝内地民族吸收边地文化。[③] 他的这一论述，正好反证了中原文化向边疆地区的辐射与传播的存在。那么，早期的古滇青铜艺术，应该或多或少受到夏商周三代和楚国青铜艺术的影响。因此可以说，秦汉之后，古滇青铜艺术从广义上也是一种对商周青铜艺术的延续与改变。

客观而言，商周时期的青铜艺术与楚青铜艺术的联系更为紧密，相互之间的承续关系更为清晰。楚国的青铜艺术从商周的青铜艺术中脱胎出来，并形成独立的风格，甚至与之分庭抗礼。但是，随着战国时期理性精神的蔓延，两者不约而同地都选择了关注现实、表现现实。如战国时期的水陆攻战纹铜鉴（图18）、宴乐铜壶（图19）、金银错狩猎纹镜（图20），三者的

① 童恩正：《中国西南民族考古论文集》，文物出版社，1990年，第263页。
② 王巍总主编《中国考古学大辞典》，"嵌绿松石铜牌饰"，上海辞书出版社，2014年，第307页。
③ 童恩正：《试论我国东北至西南的边地半月形文化传播带》，《中国西南民族考古论文集》，文物出版社，1990年第252—278页。童恩正在此文中提到华夏族在文化上的排他性，显然是不恰当的，也是错误的。华夏文化海纳百川、兼容并蓄的例子俯拾皆是，仅就北方斯基泰艺术而言，汉代时西徐亚（指伊朗一带或从乌拉尔到蒙古东部边境这一广阔地区的艺术风格）兽形装饰对中国装饰艺术的发展产生了重大影响。见［瑞典］喜仁龙：《中国早期艺术史（上）》，广东人民出版社，2019年，第139页。应该说，华夏文化对于外域及少数民族艺术是积极接受与吸纳的态度，并能融会贯通创造出新的形式。因此，原来外域或少数民族艺术的原有形式难见其踪。在此请童先生指教。

图 18 水陆攻战纹铜鉴的装饰纹样

图 19 宴乐铜壶上的装饰纹样

图 20 金银错狩猎纹镜

纹样都从抽象、狞厉、诡谲中走出，以一种富于装饰性的写实手法表现现实生活，反映人的世界。虽然金银错狩猎纹镜还是保留了部分抽象纹样，但是这一变化是显著的。这种相向而行的思考，对于中国古代装饰艺术的发展，可谓甚幸。需要提出的是，水陆攻战纹、宴乐攻战纹与滇青铜艺术中的铜鼓纹样相似，它们之间有怎样的关系，需深入研究。

中国古代青铜艺术四个主要的分布区，虽然由北而南地分布于中国不同的区域，但是它们之间有着千丝万缕的联系。而彼此关联的核心是源自二里头的青铜文化基因，在各个区域得以延续。同时，这种延续并非一成不变，它们在各自的延续中不断发生着改变，有的甚至是蜕变。

青铜艺术装饰图样

　　中国古代青铜器器型庞杂，纹样丰富。这里辑录的青铜图样，涵盖黄河流域、长江流域、四川盆地、云南地区四个区域。黄河流域包括夏商周三朝的青铜器，长江流域以楚青铜器为主，四川盆地以三星堆青铜器为代表，云南地区是古滇青铜器。

　　图样内容，包括器物造型和器身纹样。青铜器的造型丰富多变，有鼎、卣、觚、罍、甗、彝、盂、盘、鬲、壶、甑、尊、爵、簋、斝、盉、钺等器型。这类器型属于青铜礼器，主要出现在商、西周、春秋战国时期的黄河、长江流域。在四川三星堆青铜器中，礼器较少，以青铜人物和动物造型为主：人物造型有面具、铜立人、跪坐人、合掌跪坐人等；动物造型有兽面具、龙柱形器、虎形器等。古滇青铜器以动物造型器和贮贝器为主。动物造型器有铜牛虎案，虎、牛、马、蛇等多种动物相互缠绕的各种铜扣饰。贮贝器近似桶形器，器型顶部一般都有或祭祀，或战争，或劳作，或动物相互追逐的立体场景。关于器身纹样，在青铜礼器上普遍装饰了各种纹样，有饕餮纹、夔纹、蝉纹、云雷纹、乳钉纹、蟠螭纹等。另外，长江流域的楚青铜镜以山字纹、凤纹为主。而在四川三星堆和古滇青铜器身上基本没有纹样，极少数仅有回纹和弦纹。

第二部分 玉器艺术

　　玉器出现于新石器时代的晚期。早期的玉器是祭祀、通神之器。从战国时期开始，玉器逐渐变成君王、贵族以及普通人的装饰之物。与此同时，玉器的造型与纹样亦得到了充分的发展，并形成中国特有的玉器艺术与玉文化。

一、玉器的出现与分布

玉器，在新石器时代的出现并非偶然。新石器时代也是磨制石器时代，人们在不断寻找各种可以打磨的石头中，认识到了一种较为稀少的温润而光滑的石头——玉石。而玉石的材质所散发的光泽与细密的质地，也许令他们感到神奇、舒畅、愉悦。这种神圣而灵异的石头，被他们赋予某种精神象征，玉器成为新石器时代祭祀通神的主宰。

新石器时代玉器以红山文化、良渚文化、石家河文化、龙山文化为代表。红山文化因内蒙古赤峰红山后遗址得名。红山文化玉器发达，有玉猪龙、玉龙、玉凤、玉人。良渚文化因浙江杭州市余杭区良渚遗址得名。良渚文化玉器达到中国史前玉器发展的顶峰，主要种类有琮、钺、璧、冠状饰、三叉形器、镯、锥形器、半圆形饰、柱状器、璜、牌、串饰、带钩和鸟、龟、蝉、鱼等，纹样为各种变体神人兽面纹、鸟纹、卷云纹。石家河文化因湖北天门市石家河遗址得名。石家河文化玉器加工制作工艺较为发达，有玉凤佩、各种玉人头像。龙山文化因山东章丘龙山镇城子崖遗址得名。龙山文化玉器制作精美，镂雕技术高超，有冠状玉饰、浮雕人面玉簪、兽面纹玉钺。[①]

到夏商周三代，玉器依然属于祭祀之器，只是主体地位逐渐让位于青铜礼器。春秋战国时期以后，玉器逐渐退出祭祀之器，成为个人权力、身份的象征。其后，玉器的权力属性也渐渐褪去，成为普通人可以拥有的装饰物，也是高贵与富裕的象征物，这一观念一直延续到当下。

二、玉器的造型与纹样

在漫长的发展过程中，玉器器型变化多端，纹样丰富多彩。在此截取其中最具代表性的两个时间段：一是新石器时代的玉器；二是春秋战国时期的玉器。

①王巍总主编《中国考古学大辞典》，上海辞书出版社，2014年，第196、255、271、274页。

新石器时代的玉器造型主要有玉琮、玉璧、玉钺，其次是人面造型和动物造型。玉琮（图1）属于祭祀之物，玉璧（图2）是权力的威信物，玉钺（图3）代表了军事权。玉琮造型是磨去棱角的立方体，中心部分为圆柱状镂空；玉璧是将薄片状圆形中心镂空，形成一个较宽的环状器；玉钺呈斧状。还有璜和璋，璧的一半称为璜，璋类似长刀形。

新石器时代的动物玉器造型同样比较丰富。如红山文化的玉猪龙，头部像猪首，整体似猪的胚胎，又类似玉玦形，但并非薄片状；背部有对穿的圆孔，可穿绳吊挂，疑为佩饰。红山文化的玉猪龙形玉器发现较多，但基本可分为两类：一类似后期的玉玦，即玉璧形开一个缺口；另一类似大写的罗马体"C"形。这种大头、躯体卷曲的形式，孙机称其为"玉卷龙"。他认为玉卷龙的形象相当稳定，历商、周直到西汉，并且后世的升龙、降龙、行龙、蟠龙均自卷龙演进而来。[1]

对于卷龙造型的来源，孙机认为与上古之人认知的"亢龙有悔"有关。亢龙即直龙，属不正常，因此，亢龙是不吉之占，而曲龙属正常，为吉占，[2]这或可作为形态来源的一种解释。如果将红山文化的诸多玉猪龙造型进行比较，玉猪龙的造型应该与当时的技术手段有着较密切的关系。新石器时代主要是磨制技术，将玉石料磨制成两面光滑的厚饼状是相对容易的工作。穿凿小口相较大孔亦容易一些，而缺口的磨切似乎要艰难一些，因此有些没有完全切断。较细的"C"形龙，应该是在磨制技术更成熟、更高超的时候，或在新工具发明后出现。在这些玉器制作的过程中，首先是个体思维产生制作物的基本轮廓，而后进行技术加工。但是受技术制约或许无法完成想象的形态，使得在加工过程中玉器的样貌与想象的轮廓渐行渐远。这种因技术制约而出现的形态，在史前时期的艺术中完全可能存在。无论岩画、彩陶，还是各种打制或磨制的工具，以及早期玉石的琢磨，等等，其形态的产生都存在一定的偶然性，这种偶然不是别的，正是技术的制约所导致。

石家河文化中的动物玉器造型，以凤佩的形态最具代表性。一、环状玉凤佩（图4）：凤的喙部与尾部相连形成环状，凤喙、凤头、凤翅构成环状的小半部居于上方，长长的凤尾卷成环状的大半部居于下方，凤尾的末端呈花苞状与向下微垂的凤喙相衔。整个构思精巧而富于动感，并形成一种非对称的平衡之美，惊为天人之造。二、半环状玉凤佩（图5）：玉凤凌

① 孙机：《中国古代物质文化》，中华书局，2014年，第245页。
② 孙机：《中国古代物质文化》，中华书局，2014年，第245页。

图1 玉琮

图2 玉璧

图 3 玉钺

图 4 环状玉凤佩

图 5 半环状玉凤佩

图 6 长方形镂空雕佩饰　　　图 7 虎座双鹰玉佩

空欲飞，生动逼真。三、长方形镂空雕佩饰（图6）：难辨其详，疑似多只
凤或鸟的组合，或是凤鸟的变体造型。此外，虎座双鹰玉佩（图7）也是精
妙绝伦，浅浮雕的线纹流畅圆润，双鹰的喙部相连形成闭环，极富装饰感。
石家河文化中的虎面玉和虎形玉（图8）同样造型优美，发现的龙形玉与玉
猪龙造型类似。这或可印证宫本一夫所言的新石器时代后期后半段旺盛的
文化交流。①

　　石家河文化中的人物造型的玉器，包括各种人面、人形玉。其中，两件
比较特别：一是侧面人面玉（图9），呈弧线弯钩形；一是侧面人形玉（图
10），人物竖立，腿部抬起。两件器物面部均为大眼睛、鹰钩鼻，特征明显，
与三星堆青铜面具造型近似。

　　除人物、动物造型外，还有勾云的造型。如红山文化的勾云形玉佩，
呈长方薄片形，有中心镂空卷云纹，四角对称向外翻卷。

① ［日］宫本一夫：《讲谈社：中国的历史01——从神话到历史：神话时代夏王朝》，广西
师范大学出版社，2014年，第258页。

图 8 玉虎

图 9 侧面人面玉

图 10 侧面人形玉

新石器时代的玉器纹样以良渚文化中的各种神人兽面纹（图11）为代表，石家河文化中亦有类似的兽面纹（图12），而龙山文化的玉钺上也有相似的兽面纹。新石器时代的玉器纹样除兽面纹外，还有鸟纹、卷云纹。

图11　良渚文化中的兽面纹玉

图12　石家河文化中的兽面纹玉

春秋战国时期的玉器，以楚玉器艺术为代表。楚玉分礼玉、佩玉、葬玉、实用玉。据《周礼》记载："以玉作六器，以礼天地四方。以苍璧礼天，以黄琮礼地，以青圭礼东方，以赤璋礼南方，以白琥礼西方，以玄璜礼北方。"楚礼玉包括璧、琮、圭、琥、璜，但不见有"璋"。[①]楚人的玉器观念应该来自周礼，因此楚玉器的发展同样经历从模仿到创新。楚人的佩玉有璜、玦、觿、环；葬玉是指玉衣、玉琀、玉握、窍塞；实用玉有玉梳、玉簪、玉带钩等。由此可见，玉器在楚国使用较广泛，种类丰富多样。

河南淅川下寺属于春秋时期的楚墓，出土玉器3550余件，有璧、璜、簪、梳、琮、玦、珠、牌以及虎、兔、管状、角形和半环形的饰件。玉面大量使用活泼的蟠螭纹（图13），环曲流畅的阴刻线纹相互勾连着布满兽面、龙、虎（图14）等玉器器身。器身普遍雕琢了繁复而密集的纹样，使得玉面自然产生一层凹凸起伏、富于变化的肌理。淅川下寺的玉器代表了春秋时期楚国玉器艺术的成就。

图13 淅川下寺蟠螭纹玉器

①荆楚文化研究中心、荆楚市艺术研究所编著《楚文化简明读本》，湖北美术出版社，2012年，第85页。

图 14 淅川虎

图 15 十六节玉佩

　　至战国时期，楚国的玉器制作加工技艺更加成熟、完善，分为器型雕琢和纹样雕琢两种。器型雕琢有镂空透雕和圆雕，曾侯乙墓出土的十六节玉佩（图15）充分展示了楚人的雕琢技艺。全器采用玉活环、榫卯、销钉套接，将龙、凤、璧、环状玉佩串连而成，可卷折，令人叹为观止。全器共计雕琢三十七条龙、七只凤、十条蛇，形态各具特色。纹样雕琢有起隐（浮雕）、阴刻、单面雕、双面雕等多种手法，这些手法极大地丰富了玉器的表面。

近年考古新发现的楚国玉器，在工艺、造型、纹样方面更加引人注目。如湖北荆州熊家冢楚王墓发现的透雕蟠螭纹玉璧（图16）和双龙玉璧（图17）。前者是在传统玉璧内透雕八条两两相绕、曲身卷尾的蟠螭；后者是将两条苍龙置于玉璧两侧，龙形作躬身回首状。这两件玉璧的构思与制作不失为楚人匠心与技艺的代表。另外，湖北荆州院墙湾一号楚墓、秦家山二号楚墓中发现了从春秋晚期至战国中晚期的玉器，有玉环、玉璧、玉珩、玉璲、玉佩等。其中玉佩造型最多、最丰富，有玉龙佩、短颈短尾风字形玉龙佩、内外相叠连体双龙佩、龙首虎身玉龙佩、玉镂雕人龙鸟佩（图18）等。玉镂雕人龙鸟佩两侧有对向而立的双龙，各用上颌触中间上方的圆环，中间下方立一人，头顶圆环，左右两手分别与龙腹相连接，两条龙脊各蹲一只鸠形小鸟。龙的上颌较长，下颌短小后缩，口大开，龙身由连续的S形组合而成，龙腹向中间大幅度凸出，龙颈大幅度向后与龙脊中段相连，形成极富力量与动势的造型。

　　这一时期不仅玉器造型富于变化，纹样同样丰富多变。纹样一方面装饰着玉面和器身，另一方面包含了人的精神寄托与美好愿望。因此，匠人刻镂纹样更加虔诚，纹样精细且形式更加丰富。纹样包括谷纹、卷云纹、索纹、人字形骨节纹、圆首尖勾纹、蝌蚪纹、圆目纹、细鳞纹、平行线纹、网纹、颈圈纹、人字形弯曲折线等。富于变化的玉器造型、精细多变的玉器纹样成为楚国玉器艺术的显著特征。

图 16　透雕蟠螭纹玉璧

图 17 双龙玉璧　　　　图 18 玉镂雕人龙鸟佩

　　楚国的玉器整体呈现出极高的艺术性和装饰性，反映思想观念的改变。玉器不只是祭天通神的礼器，也是人们身份、地位、财富的象征，甚至是个人的装饰物。作为私人的装饰物需要体现个体思想、品格、愿望等差异性的内容。因此，有天子佩白玉、公侯佩山玄玉、大夫佩水苍玉、士佩瓀玟之说。东汉班固曰："佩即象其事。若农夫佩其耒耜，工匠佩其斧斤，妇人佩其针镂，亦佩玉也。何以知妇人亦佩玉？《诗》云：'将翱将翔，佩玉将将。彼美孟姜，德音不忘。'"[1] 他所论及的人与玉的关系，或许是东汉时期的认知。但是，在先秦理性精神的倡导下，春秋战国时人应该也有类似的思考。正是思想的变化推动着春秋战国时期玉器用途的多样化，导致玉器的造型、纹样变化丰富。

三、从通神之器到以文为美

　　玉器的诞生或许不是为了祭祀所需，但是它成为了新石器时代祭祀的礼器，并一直延续到夏商周三代。考古发现表明，在良渚文化中期的社会阶层化的进程中，在阶层上位者的墓葬随葬品中出现大量玉器。因此，宫本一夫认为，玉器代表了新石器时代氏族首领的统治权。[2] 新石器时代具备社会职能的氏族首领，通过独占与神灵的交流权，掌握包括祖先祭祀在内的各种仪式，进一步提高自身在氏族中的权威性，从而促进整个氏族团结，开展更

①班固：《白虎通义》卷八《衣裳》。
②［日］宫本一夫：《讲谈社：中国的历史 01——从神话到历史：神话时代夏王朝》，广西师范大学出版社，2014 年，第 156 页。

为集约的生产活动。[①]因此，他们借玉琮与天、地、神进行连通；以玉璧指代统治力，驱避奸邪；玉钺则象征着他们的军事权。这应该是玉器器型与某种观念以及祭祀之间所形成的一套最早的形式与内容的概念。

林巳奈夫认为，兽面纹来源于河姆渡文化的太阳神。[②]如果说兽面纹来自太阳的崇拜，那么玉璧的造型也应该有源自太阳和天的启发。《周礼》中"以苍璧礼天"，或能进一步印证这一形态来源。玉琮呈立方体，这或是史前人类对于四个方位的表达，也或许是他们对于大地的认知。天圆地方说，是古代中国人对天与地的固有认知。到晚明时期西方地理学的东传，中国人对天与地的认知才有所改变，但也只是重新定义了"方"是语其定而不移之性。[③]

新石器时代的各种玉器动物，显然不是为了装扮或修饰某个个体。宫本一夫认为，随着首领以及阶层社会的出现，出于维持群体关系的必要，体现于玉器和动物性塑像的特别的宗教性应运而生。[④]在玉器动物身上体现的宗教性一直持续到周代。喜仁龙认为周代的玉器艺术与特定的礼仪、传统紧密相连。[⑤]因此，原始形态的诞生，一方面服务于群体信仰或某种观念的需要，另一方面又要受到技术的制约。

至商周时期，玉器作为重要的礼器形成了一套完善的制度与体系，并且对于玉器形制、色彩、纹样也提出相应要求和规定。《夜航船》载："王执镇圭，公执桓圭，侯执信圭，伯执躬圭，子执谷璧，男执蒲璧。"[⑥]爵位不同，所执的圭、璧形态、大小、纹样不同。所谓"谷璧"是指有谷纹的玉璧，谷纹像稻谷发芽的形状，而"蒲璧"是指刻有香蒲状花纹的玉璧。《周礼》所载"以苍璧礼天，以黄琮礼地，以青圭礼东方，以赤璋礼南方，以白琥礼西方，以玄璜礼北方"，这既是对玉器形态的规定，也提出对玉器颜色的要求。商周时期不仅礼玉注重观念性，其他玉器亦如此。周代的玉蝉也称玉琀，代表了周人祈愿玉器能防腐保鲜的意图，也反映了他们希望重生的观念。周代

①［日］宫本一夫：《讲谈社：中国的历史01——从神话到历史：神话时代夏王朝》，广西师范大学出版社，2014年，第140页。

②［日］宫本一夫：《讲谈社：中国的历史01——从神话到历史：神话时代夏王朝》，广西师范大学出版社，2014年，第296页

③王圻、王思义：《三才图会》地理卷一。

④［日］宫本一夫：《讲谈社：中国的历史01——从神话到历史：神话时代夏王朝》，广西师范大学出版社，2014年，第176页。

⑤［瑞典］喜仁龙：《中国早期艺术史（上）》，广东人民出版社，2019年，第39页。

⑥张岱：《夜航船》卷十二《金玉》。

的玉器动物造型概括而简练，生动而鲜活，仿佛瞬间抓住了动物的体貌特征。虽然这些动物形态整体上围于抽象风格，但与后世相比还是倾向于写实。喜仁龙认为周代艺术抓住了精髓，力求展现自然伟大的创造力，即一切生命蕴含的动静规律。[1] 周代及以前的玉器造型朴素，几乎无任何装饰。虽然良渚文化出现了玉琮神人兽面纹，龙山文化有玉钺兽面纹，石家河文化玉器上亦出现了兽面纹，但是总体而言，早期的玉器不以装饰为主旨，而是通过简练、概括的造型，简朴的纹样或素面，突出玉器的观念性与宗教性。

进入春秋战国时期，周室式微，中国古代社会出现了巨大的变革，呈现群雄并起的局面。思想领域更是百家蜂起，诸子争鸣，理性思潮弥漫。原始的巫术宗教、文化等被纳入实践理性的统辖下，理性引导着人们的日常生活、伦理感情以及政治观念。[2] 整个社会风尚的变化，自然带动了对玉器的重新认识。

春秋战国时期的楚国对于玉器的使用保留了祭祀功能，即礼玉依然存在，同时增添了新内容。一、实用器的出现，如玉梳、玉奁、玉带钩；二、玦、觿、珩、环等代表身份的佩玉大量使用；三、葬玉的使用更加规范细致。随着使用范围的扩大，玉器造型也发生了变化，玉璧不再是单一的圆环状，出现了透雕蟠螭纹玉璧、双龙玉璧。最突出的是佩玉中龙凤造型的大量运用，龙凤被雕琢得千姿百态，龙威凤俏，线条流畅，奔放肆意，任情恣性；造型精巧，富于变化，回环透迤，不师先法，激情浪漫。在追求造型变化的同时，更重视纹样的雕琢。楚玉器上的谷纹更加精细饱满，蟠螭纹不再似青铜器上繁复生硬地缠绕，变得柔婉细腻，舒展又富于想象。玉器造型与纹样的变化，是楚人借玉石温润、细腻的特质，重新赋予它们美好的外形，以丰富的纹样表达对现世的肯定。在楚人的观念中，玉器作为通神宝器的思想逐渐淡化，而君子于玉比德焉的理想不断上升。随着"玉"与"人"的直接关联，玉器逐渐成为愉悦身心的玩赏之物。玉器从重观念到重装饰，从通神之器到以文为美，从敬神到娱人，看似艺术风格的变化，实则是理性精神下的思想变化。

此后，历代对于玉器的认知与使用基本围于这个大框架之中，即使是清代宫廷重达 5 吨的"大禹治水图玉山"，亦不过是乾隆借古老传说而形塑的一件皇家玩物。可以说，玉器从通神之器到装饰之物，它的变化反映的不只是玉器艺术自身的发展变化，更反映出装饰艺术是一种紧随着时代、社会发展而不断变化的艺术。正是这不断的变化，促使装饰艺术走向成熟。

① ［瑞典］喜仁龙：《中国早期艺术史（上）》，广东人民出版社，2019 年，第 39 页。
② 李泽厚：《美的历程》，生活·读书·新知三联书店，2009 年，第 51—52 页。

玉器艺术装饰图样

　　中国玉器器型庞杂，纹样浩繁。这里辑录的玉器图样，包括三个阶段：新石器时代、春秋战国时期以及两汉时期。新石器时代以红山文化、良渚文化、石家河文化、龙山文化为代表。春秋战国时期以楚国玉器最具代表性。两汉时期的艺术风格基本属于楚玉器风格的延续。

　　图样内容包括器物造型和器身纹样。关于玉器的造型，新石器时代主要以玉琮、玉璧、玉钺、玉璜、玉璋等用于祭祀的玉器为主，另外还有人物和动物造型的玉器。人物造型有人面形、人形玉器等，动物造型有玉猪龙、凤佩、虎座双鹰玉佩、玉虎等。春秋战国时期有璧、璜、簪、梳、琮、玦、珠、牌等。其中，玉佩造型最多、最丰富。例如有玉龙佩、短颈短尾风字形玉龙佩、内外相叠的连体双龙佩、龙首虎身玉龙佩等。关于器身纹样，新石器时代的玉器表面已出现兽面纹；春秋战国时期玉器表面有谷纹、卷云纹、索纹、人字形骨节纹、圆首尖勾纹、蝌蚪纹、圆目纹、细鳞纹、平行线纹、网纹、颈圈纹以及蟠螭纹；两汉时期的玉器器型和纹样基本延续春秋战国时期楚玉的风格。

余论

装饰既表现出感性的创造，又具有理性的规定：一方面艺术活动的创造行为与概念形成同步，另一方面又表现出设计和制作的一种有计划的步骤，即受主体制约的规划与设想。这是中国古代器物所表现出的基本艺术风貌，它承载了中国古代艺术与工艺的双重特性。这种艺术与工艺并置的造物思想，并没有产生强烈的冲突与差异，而是构筑出一种和谐并存、相互交融的装饰风格。这是古人的智慧，又像是对当下非物质社会"边缘论"[①]的回答。

　　非物质社会中"非物质"一词，源自英国历史学家汤因比的记述："人类将无生命的和未加工的物质转化成工具，并给予它们以未加工的物质从未有的功能和样式。而这种功能和样式是非物质性的。"[②]法国学者马克·第亚尼认为：当下社会有许多的改变，最根本的改变是思想观念和思维方式的改变，具体表现为，多数传统的"两极对立"眼看着一个个消失了。[③]即原来两极对立的事物之间的边界在不断地消亡，彼此之间逐步形成交融、对话、拼贴的边缘。因此，在非物质社会中，设计越来越追求一种无目的、不可预料的、无法量化和没有固定标准的物品，努力创造一种能引起诗意反应的抒情价值。这明显违背了二十世纪初德意志制造联盟提出的标准化、批量化这一影响至今的设计指导原则。可以说，设计以标准化、批量化与艺术相区别，而当代的非物质社会又促使设计对形式与功能的追求，走向一种艺术的创造，也走向当下设计与艺术的边缘。

①滕守尧：《文化的边缘》，作家出版社，1997年。
②［法］马克·第亚尼：《非物质社会：后工业世界的设计、文化与技术》，四川人民出版社，1998年，第6页。
③［法］马克·第亚尼：《非物质社会：后工业世界的设计、文化与技术》，四川人民出版社，1998年，第3页。

在非物质社会之前，艺术与工艺在器物上的对话产生了"装饰"一词。在千百年的实践中，"装饰"又逐渐演变成与艺术、设计等同的人类创造"人造物"的手段之一。在非物质时代的"装饰"应该适应非物质社会的需要，从而提出新的方向？当下的设计正在努力追求脱离物质层面走向纯精神层面，即一种不确定的、感官上的享受——感官或感受性的设计，即王敏教授所说的设计的不确定性之美。[①]技术对于设计的影响是颠覆性的，设计的发展始终伴随着技术的进步前进，这在设计史中一目了然。而装饰一方面表现出设计的特质，另一方面，其本身依赖于技术的不断进步而发展。因此，在非物质时代，装饰同样面临技术的突破所带来的颠覆性的改变。

　　在 AI 技术的影响下，装饰及装饰艺术是否同样走向不确定性或创造出感官性的装饰艺术，我们无法预知。但这将是一种全新的探索，甚至是一次装饰艺术的冒险之旅，我们应该有勇气去挑战装饰艺术在未来社会的不确定之美。这或将成为我们真正超越中国古代装饰艺术的路径。

①王敏，中央美术学院教授。2022 年 3 月 18 日，南方科技大学主题演讲《人工智能时代设计的不确定性之美》。

后记

中国古代装饰艺术博大精深，少小时即在家父的悉心教诲下研学其中的奥妙，可谓获益良多，但从未想过将对中国古代装饰艺术的诸多想法、理解述诸笔端。幸运的是，今年年初受湖北美术出版社之邀，参与出版《古代装饰艺术》丛书的出版工作，并主笔撰写《古代装饰艺术》。

中国古代装饰艺术包罗万象、广博浩繁，一时不知从何入手。同时，由于出版周期相对较短，故节选了中国古代装饰艺术的部分内容。岩画艺术、彩陶艺术、青铜艺术、玉器艺术、漆器艺术、织绣艺术、汉画艺术、瓦当艺术，上述八个部分是史前至两汉时期装饰艺术的重要代表。其中，部分内容在两汉以后仍然得到充分发展，但本书仅止于两汉时期。客观地说，这只是呈现了中国古代装饰艺术的"上半场"，两汉以后几乎没有涉猎。其中原因有以下两个方面：一方面，增加两汉以后的内容，无法在较短时间内完成；另一方面，深感研究深度及个人能力尚缺，只好期待日后。我的老师熊铁基教授在其《文集·自序》中写道："因为我活得比较长，而写作生涯中有一个突出的现象，大多数研究成果是 60 岁前后，特别是 60 岁以后出来的。"熊先生尚且如此，如我这般的后生晚辈更应该趁着还算年轻，多学、多问、多读、多看。能如熊先生所言在 60 岁左右补齐《古代装饰艺术》的"下半场"，亦算是无愧于熊先生曾经的教诲。

在书稿的撰写过程中，教学和行政工作令我捉襟见肘，无暇顾及其他。对于年迈的父母与年幼的女儿，都无法尽到一个儿子和一个父亲的责任，深感惭愧！妻子徐丽女士既要忙于报社的工作，还要独自照顾一家老小，让我心无旁骛地专注书稿，实属不易！当然，家人的支持与理解是对我最大的帮助与鼓励，在此深表感谢！本书的责任编辑韦冰女士，也为我完成此书的撰写工作给予了无私的帮助，在此一并感谢！需要感谢的人很多，本科生和研究生得知我在赶书稿，他们有关毕业设计或毕业论文上的问题都尽量错开这段时间，只是为了不打扰我，让我能专心致志地撰写书稿，实属难得！谢谢！另外，部分书稿插图由吕倩同学拼接完成，在此对她表示感谢。

最后，谨向书中所引用的文献作者致敬！

田威
2022 年 4 月于大理和苑

图书在版编目（CIP）数据

古代装饰艺术. 青铜&玉器 / 田少鹏, 田威著.—武汉：湖北
美术出版社, 2024.3
（中国最美. 第五辑）
ISBN 978-7-5712-2091-4

Ⅰ.①古… Ⅱ.①田… ②田… Ⅲ.①装饰美术－中国－古代
Ⅳ.①J525

中国国家版本馆CIP数据核字(2023)第223392号

古代装饰艺术 青铜＆玉器
GUDAI ZHUANGSHI YISHU　QINGTONG&YUQI

丛书策划：余 杉
责任编辑：韦 冰
责任校对：杨晓丹
技术编辑：李国新
封面设计：孙华彦
版式制作：左岸工作室

出版发行：长江出版传媒　湖北美术出版社
地　　址：武汉市洪山区雄楚大街268号B座
电　　话：(027)87679525（发行）　(027)87679543（编辑）
传　　真：(027)87679523
邮政编码：430070
印　　刷：湖北金港彩印有限公司
开　　本：889mm×1194mm　1/16
印　　张：15.75
版　　次：2024年3月第1版
印　　次：2024年3月第1次印刷
定　　价：78.00元